蔡襄 （1012～1067）

蔡襄，字君謨，興化軍仙游（今福建仙游）人，生於北宋眞宗大中祥符五年（1012），死於英宗治平四年（1067），享年五十六歲。

蔡襄家世並不顯赫，父親、祖父、曾祖父等都沒有功名，世代以務農爲生，母親則來自書香之家，外祖父盧仁是不得志的進士，秉性莊重好禮，以授徒爲業，清貧自甘，品格高尚。儘管沒有顯赫的家世背景，蔡襄憑著過人的天賦努力用功，先進入學校接受教育，並且在十九歲時，以優異的成績高中進士，嶄露頭角，開始他三十年的仕宦生涯。

中舉後，蔡襄的第一份工作是漳州軍事判官，輾轉升遷，他在二十五歲時前往汴京，擔任西京留守推官的職務。這是他第一次在京城工作，在這個人文薈萃的首善之區，他交往了許多當代文士，讓他視野大開，也成就他獨特而豐富的人生。其中，他生命中最重要的一位朋友——歐陽修，也就在這個時期成爲他的莫逆之交。

蔡襄個性耿直，剛剛授西京留守推官時，汴京就發生大事。當時的權開封府范仲淹上百官圖以及四論「譏切時政」，指摘宰相呂夷簡進用私人而且處事不當，因而觸發了呂夷簡的反擊，讓范仲淹貶黜到饒州。呂夷簡的這項行動讓范仲淹的支持者，如歐陽修、余靖以及尹洙等人群起爲范仲淹說話、救援。個性略微激烈的歐陽修還去函任職諫官的高若訥，痛罵他身爲諫官卻不敢挺身言事，只知道迎合權貴相當可恥。由於這封信措辭強硬，引起了軒然大波，後來歐陽修、余靖、尹洙三人便被指爲朋黨，一同遭到貶謫的命運。

在這樣的政治氛圍裡，儘管才從地方初入汴京政壇，蔡襄卻不顧一切地立刻採取行動。當時大部分的官員都畏懼黨禍，不願意與范仲淹等人接近，但蔡襄不但不避諱，甚至還寫了諷刺詩「四賢一不肖詩」，稱讚范仲淹、余靖、尹洙、歐陽修等人爲四賢，批評諫官高若訥是不肖，充分表達他的意見與政治立場。這首詩引起許多人的共鳴，不只人人傳頌，甚至連契丹的使臣都特別購買張貼。年輕的蔡襄自此在政壇聲名大噪，而往後二十餘年，他在政治上走的就是與歐陽修、范仲淹等「四賢」相近的改革路線。

到了慶曆年間，范仲淹與呂夷簡化解仇恨，蔡襄便與重被拔擢啓用的余靖、歐陽修、王素等人一起擔任諫官，成爲慶曆變法重要的一員，積極從事變法的活動。在諫官任內，不論是制度的改革或是向皇帝勸諫等等，蔡襄均不避諱，勇於言事。直到慶曆四年，變法失敗，范仲淹等人被迫遠離中樞，蔡襄仍上書力圖挽救，最後見大勢已去，才在慶曆四年的冬天自請回鄉，出知福州。

在京城工作的這段日子，蔡襄雖經歷了政壇上的風風雨雨，但在藝術的領域中卻有很大的收穫，特別是結交許多擁有豐富古代藝術品的收藏家，這些人之中最重要的就是亦師亦友的長官宋綬，與他們豐富的收藏讓蔡襄的藝術眼光爲之開闊，在創作上也提供了高度的養分。

由於蔡襄出生農家，少有機會接觸古代書畫藝術名跡，宋綬可能是最早讓他飽覽古代書

蔡襄塑像（包德納攝　秋雨文化公司提供）

蔡襄，字君謨，福建仙游人；曾官至大學士，兩度出知泉州府，對地方建設貢獻頗大，尤以建洛陽橋嘉惠地方最鉅。死後謚「忠惠」。泉州地方並建祠祭祀之。圖即是洛陽橋南蔡公祠內之蔡襄塑像，臨案而坐，展紙欲書的模樣，恰好表現其爲書法家的風範。蔡襄從福建農家到京城爲官，一路仕途並不順遂，但卻使他眼界大開，於書法創作或書畫鑑賞皆有所精進，終使他成爲北宋四書家之一。（洪）

畫的收藏家。當蔡襄擔任西京留守推官的工作時，當時的西京留守就是宋綬。宋綬的外祖父是以博聞強記而聞名的楊徽之，由於沒有兒子繼承，楊徽之就將手中大批書畫數量驚人，品質極高，有歐陽詢、褚遂良等唐代眾多大書法家的作品，以及極為稀少的鍾繇、王羲之的真跡。宋綬慷慨的將所有收藏與蔡襄分享，並且還與他一起討論書法。就在這段時間裡，宋綬也引介蔡襄認識書寫文具，他曾送給蔡襄一丸李庭珪墨，以及兩管散卓。這對蔡襄來說，是具有重大的意義，李庭珪墨是由南唐時期著名的製墨家李庭珪所做，品質非常精良，帶有傳奇色彩，蔡襄接受這項禮物後，便透過書籍及實務的鑑賞增加知識，後來幾乎可以說是北宋中期最懂得鑑賞墨的專家。至於散卓則是更加明顯的影響到蔡襄的書學創作，他利用這種筆的特殊性能，將之運用於飛白草書的創作上，獨創出名為「散草」的新書體，備受當時書評家的讚賞。

慶曆五年，蔡襄回到福州後，他用心於地方建設，完成建築史上極為著名的「洛陽橋」，並且努力革除閩人愛好養蠱，重巫醫的習慣。期間，蔡襄還寫下「山頭齋會戒」以及「五戒」等文章，抨擊治喪鋪張浪費，強調父慈子孝，兄友弟恭、勤儉的觀念，為的就是要宣明教化端正社會風氣。

除了行政事物外，遠離行政中心的他，也努力發掘福建地區的文物特產，這段時間他對當地盛產的茶特別有興趣，用心將茶的種類、飲用方式與品評標準整理撰述，完成著名的小楷作品《茶錄》。

這段在南方地方政府工作的時間，蔡襄和另一位北宋著名收藏家蘇舜元深交。蘇家累世為相，祖父是著名的政治家蘇易簡，家中收藏也非常豐富，現存王羲之重要作品《快雪時晴帖》以及王獻之的《十二月令帖》就曾經是他收藏的一部份。經由這些身邊朋友的收藏，蔡襄不只開拓了視野，也因為個人的興趣，讓他在北宋的文人圈中成為專精

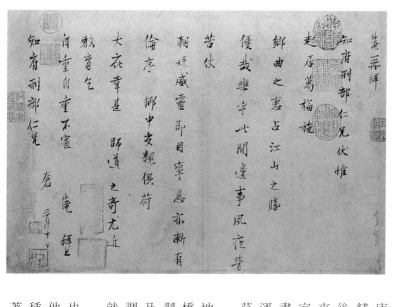

北宋 范仲淹《行書邊事帖》1043年 紙本
32×39公分 北京故宮博物院藏

范仲淹（西元989～1052年），字希文，蘇州人，為宋朝著名的政治家、文學家、軍事家，其膾炙人口的名句「先天下之憂而憂，後天下之樂而樂」充分顯現一個政治家的胸襟氣度與風範。范仲淹是北宋前期積極的政治改革者，蔡襄從地方初到京城為官，便被捲入這場政治紛爭，最後也跟著范仲淹等遠離中樞，回到故鄉為官。（洪）

泉州洛陽橋 （洪文慶攝）

洛陽橋位於泉州與惠安縣分界的洛陽江上，始建於北宋皇祐五年至嘉祐四年（1053～1059）為當時泉州郡守蔡襄主持建造。時洛陽江江闊水深浪高，造橋工程非常艱鉅，首創筏形橋墩，並養殖牡蠣以固橋基，為中國古代重要的石橋建築之一。原橋長一千二百尺、寬五公尺，有橋墩四十六座、二十八隻石獅、七座石亭、九座石塔，規模宏大。然滄海桑田，今江水淤淺，橋樑亦非要道，僅存三十一座橋墩而已，變成古蹟，供人憑弔。（洪）

書畫品評的專家；在政治活動之外，也是藝術鑑賞與創作的領導者。

皇祐二年（1050），蔡襄再度回京任官，這一次京官生涯可以說是蔡襄政治生涯的高峰，不僅受到仁宗皇帝的重用，也在書法的創作上獲得朝野一致的肯定。先是在皇祐四年應仁宗要求，寫《孝經》作為其身側的戒鑑，後來又在皇祐五年為仁宗書寫《奉神述》。

《奉神述》原是眞宗皇帝為五嶽加封帝號所撰寫的文章，因大火損毀，仁宗為此重建一殿祭祀五嶽，並請蔡襄重摹原碑。蔡襄的摹寫工作非常成功，並請蔡國御書「君謨」一軸賜給蔡襄以做鼓勵。而蔡襄則立刻書寫「謝御賜書詩」一文獻給仁宗皇帝，君臣相宜成為一段佳話。

皇祐六年（1054）正月，仁宗寵妃張貴妃薨追冊為溫成皇后，蔡襄認為溫成皇后的喪禮事宜不合於禮，因此數次上書勸戒仁宗，並且拒絕為溫成皇后書寫碑文。隔年就以母老請歸。

蔡襄這次南返相當不順遂，先是長子蔡匀暴卒，不久妻子也因哀傷過度而死於途中，蔡襄先後遭喪子喪妻的打擊，其身體也因此大不如前。回到福建後，他便專心於地方建設，與地方人士建立了深厚的友誼關係。幾年之後，當嘉祐五年（1061）仁宗要他北上任職，他的意願已經非常低落了。

然而在仁宗的堅持下，嘉祐六年（1062）蔡襄再度赴京成為中央政府官員，過去的老友除了已逝的之外，歐陽修、韓琦等人都已經重新取得政治地位主導政策。

在這段時間，歐陽修寫信請蔡襄為他書寫了《集古錄目序》。而蔡襄也非常愉快的接受了這份工作，並且收下歐陽修致贈的鼠鬚栗尾筆、銅綠筆格、大小龍茶，以及惠山泉等物品作為潤筆之資，兩人的情誼表露無遺。

《集古錄目》是歐陽修為自己所收藏逾千秩的金石拓本所做的目錄。這一批收藏是他在慶曆變法失敗後不久開始蒐羅的，到了嘉祐七年已達千卷。由於兩人已經多年沒有共事，這次再度同朝為官，蔡襄便為歐陽修賞析所有的收藏。因此《集古錄跋尾》紀錄了許多蔡襄對古代書畫作品的意見，裡頭有許多獨到的看法，成為了解蔡襄書法觀念的重要史料。

仁宗死後，繼任的英宗因懷疑蔡襄曾在仁宗立太子時有不利自己的言論，所以即位後對蔡襄頗為猜忌與怨恨，在不受信任與重用的情況下，蔡襄於治平二年（1065）再度南下任官杭州。雖然如此而有機會重回汴京政壇，僅僅隔了七個月，他也於同年八月初病逝於家。

嚴格說起來，蔡襄在政治上逢北宋黨爭的熱鬥時期，他雖然不是政壇上第一線的意見領袖，但耿直的性格使他無法自外於紛爭之外，因此三十餘年的仕途並不順遂。儘管如此，從福建農家到京城為官，蔡襄的識見卻因而大為拓展，不論是書法藝術的歷史知識與創作，或是文房用具的品味，他都用功極深，這一切的努力讓他在藝術的領域開花結果，成為北宋時期最重要的書法家之一。

北宋 歐陽修《行書灼艾帖》紙本 25×18公分
北京故宮博物院藏

歐陽修（西元1007～1072年）字永叔，號醉翁，晚號六一居士，吉州廬陵（今江西吉安）人，是北宋著名的政治家、文學家、史學家。蔡襄初以京城為官，便與歐陽修成為摯友，除了在政治上站在同一陣線之外，在藝術鑑賞與收藏也受到歐陽修很大的影響，讓蔡襄在藝術創作上得到了高度的養分。（洪）

蔡襄《大研帖》1064年 草書 紙本 25.6×25公分
台北故宮博物院藏

這封信是寫給好友唐詢的信，從內文判斷，唐詢似乎給了蔡襄一個精美的硯台與李廷邦墨，想以這兩件精品換蔡襄的某個寶物，蔡襄左右為難，用了戰國張儀詐楚及秦王換何氏璧兩個典故，戲謔的表達出對此交易猶豫不決的心情，可以看出兩人情誼深厚，文人交家的趣味與親密情感。

《海隅帖》

1045年　紙本　28.8×58.6公分
台北故宮博物院藏

這是蔡襄寫給官場上的好友韓琦的信件，書寫的時間為慶曆五年（1045），當時蔡襄四十四歲，正因為慶曆變法失敗，以父母年老為由，自諫院出知福州，避開政治風暴並等待再度出發的機會。由於這段時間政敵環伺，蔡襄特別寫下這封信委婉規勸性格直率的韓琦謹言慎行，以避禍患。

在蔡襄現存的紀年作品中，這是最早的一件，全篇以楷書寫成，展現出高度的楷法功力。特別是在楷法的運用上用心很深，例如帖中字的結體橫劃收筆回鋒以及轉折先停再轉、或是勾筆先蹲後提的動作等等，都透露他對於筆畫停、提、按、收等的筆法有清楚的意識。除了唐楷用筆的基本方法，在結構上面，他也掌握住端整緊筋的原則，筋骨盡露的特徵可以看出顏真卿與柳公權書法的影響。

宋代評論家章惇曾經談過蔡襄的學書歷程，說他早年學周越，中歲始知其非而變之。蔡襄現存的作品都是中晚年以後所做，因此早年的書風如何並不得知，但就這件作品來看，和周越的作品《洛神賦跋文》方型的結體、平滑的線條比起來，少有風格上的聯繫，很有可能是中年書風變革以後的作品。

蔡襄《海隅帖》

襄再拜襄海隅隴畝之人不遭
當世之務唯是信書備官諫列
無所裨補得請鄉邦以奉二親
天恩之厚私門之幸實
公大賜自聞
明公解樞宥之重出臨藩宣不得
通名下史齊生來郡伏蒙
敕勅拜賜已還感媿無極楊州

唐　柳公權《玄秘塔碑》局部　841年　拓本
北京故宮博物院藏

《玄秘塔碑》是柳公權六十四歲時的作品，可說是唐楷的典範，歷來被學書者奉為圭臬。蔡襄學書，謹守唐人法度，自也受到柳公權的影響。（洪）

左拓本（周越《洛神賦跋文》）：

獻之洛神賦跡遺頭尾外得一
十三行都二百五十字重加恭
背祥荐八年前十日周越記

中圖（石介《內謁帖》部分）：

公鎮之然使客盈前一語一默皆即
傳著顗 從者慎之瞻望
門闌畢情無任感激傾依之至襄上
資政諫議明公 閤下 謹空

上圖：北宋 周越
《洛神賦跋文》 1036年 拓本
李氏群玉齋藏

周越是北宋初年相當著名且受歡迎的書法家，因此有許多書家早年都是從他的書風入手，除了蔡襄，著名的北宋名家黃庭堅、米芾等年輕時也都學習過。可惜的是周越存世的書蹟相當少，宋拓《洛神十三行》後的跋文是他少數存世的楷書刻本，宋代書評家朱長文曾經描述他的風格「如俊士半酣，容儀縱肆」，從此作線條錯落結組，的確可以看出飲酒微醺的貴公子氣象。

北宋 石介《內謁帖》 行楷書 冊頁 紙本 私人收藏

北宋初年書學不振，有些激進的士人提出書法無用論，其中石介便是代表。他認為書法只是一種工具，不必花費心思浸淫其中。這件《內謁帖》便可以明顯的看出他書寫的不經心，許多字或是省減筆劃，或是縮短線條，歐陽修曾經批評他的字連辨識都不易，遑論傳達聖人之道，從此可以略見一二。

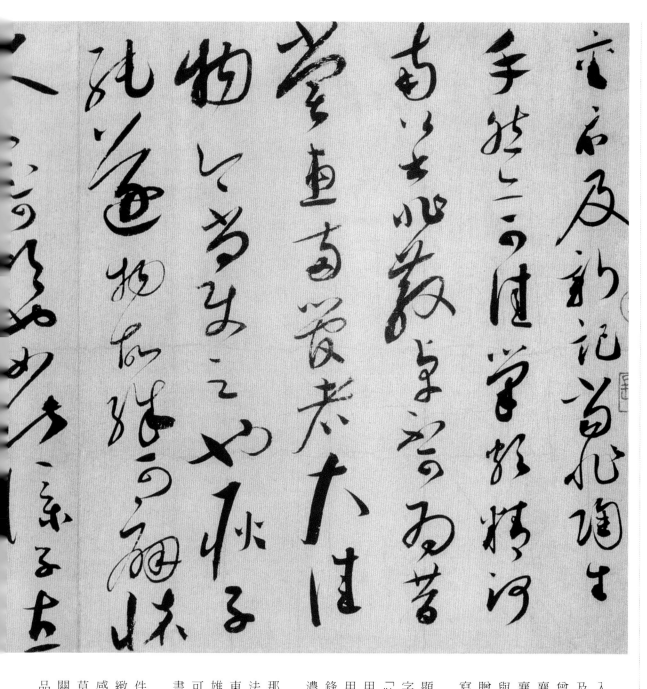

這封信是蔡襄於皇祐三年（1051）應詔入京的路上，寫給朋友唐詢的書信，信中提及的「河南公」指的應該是景祐五年（1038）曾經以禮部尚書知河南府的宋綬。宋綬是蔡襄亦師亦友的長官，精於筆札，非常賞識蔡襄的書法，曾經教導蔡襄許多有關書法藝術與文物鑑賞的知識。信中所提河南公十年前贈的「散卓」兩管，很可能就是這封信的書寫工具。

相較於同年所做的《思詠帖》，這封書信顯然變化多端，字體的大小差距很大，許多字的結體也相當奇特，像是歪到一邊的「散」，結組幾乎分離的「僕」、「須」等。在用筆方面顯的相當自由，粗細的線條交互運用，正文最後一行的名款就使用了大量的側鋒技巧，而第二行的起首字「手」則有著濃濃的章草味。

整體而言，這篇作品的氣氛與《思詠帖》那種二王書系的典雅氣質完全不同，似乎無法就同一個書法來源作解釋，蔡襄曾經評論東漢書家張芝的書法不求規矩，以強調變化雄強爲主，比較《淳化閣帖》中的《冠軍帖》可以發現，這些大膽的用筆應該是受張芝的書學影響所做。

蔡襄目前留存的草書作品數量不多，這件作品是相當精采的一件，特別是他一改細緻典雅的路線，展露出少見狂放縱意的舒暢感。書史上曾經評論蔡襄的草書獨創「散草」，歷代書評家都以爲和「散卓」的運用有關，目前蔡襄並無明確指稱爲「散草」的作品傳世，但從書信中的線索來看，這篇作品

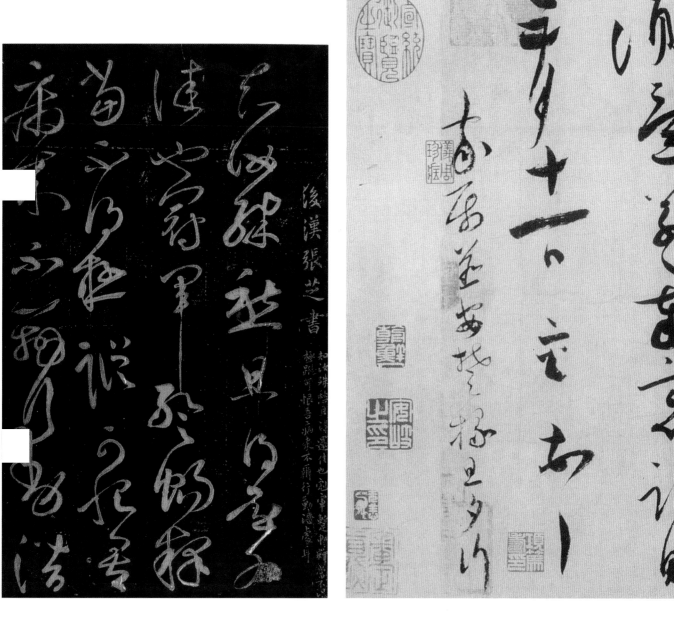

很有可能是蔡襄使用散卓筆書寫的「散草」之作。

蔡襄《思詠帖》1051年 行草書 紙本
29.7×39.7公分 台北故宮博物院藏
此作是蔡襄難得一見的優雅小草書，書寫於皇祐三年（1051）自家鄉赴京的路上。其行距疏朗，字與字間少有筆劃連接，字體結構圓整；筆劃不特別外拓，中、側鋒並用，可以看出受到二王草書的影響。

上圖：東漢 張芝《冠軍帖》局部 拓本
張芝是東漢著名的書法家，早年善寫章草，後來減省章草的點畫、波磔，而發展出今草，影響二王很深。他的書法目前傳世很少，僅有刻本流傳，這件作品被收納入《淳化閣帖》。其用筆輕快，轉折角度大，筆畫外拓，顯得相當狂放。

《自書詩稿》

1051年 紙本 28.2×221.5公分
北京故宮博物院藏

這篇作品是蔡襄現存書跡中少見的長篇力作，全篇七十三行的詩文寫在長達兩百多公分的烏絲欄長卷上，從詩文首篇的皇祐二年（1050）說明，可以知道這是他在皇祐二年從仙游啟程，前往京師將近五千里路程上，記述沿途所見所聞所寫下的詩句，全篇大約完成於皇祐三年（1051）十月後。全作不僅可以欣賞蔡襄的書法，也能看到蔡襄文學的功力。

蔡襄擅長書體極多，從大、小楷，行書、草書、隸書、飛白，到自創的散草等都

有，但眾多書體中最受到評論者一致好評的還是行書，蘇軾對他書法的評論即是「行書第一」。這件作品結體圓巧運筆輕靈，和他目前存世的小行楷那種謹慎，講究的筆法不同，相當流暢。在行氣方面，變化也很豐富，左右傾側的動作很多，令人聯想到王羲之《喪亂帖》的傾側感，可以看出來自王系深厚的影響力。筆隨文走，信手拈來沒有技巧上的考慮，是嚴謹的蔡襄最為自然暢快、放鬆的一件鉅作。

蔡襄的行書以妍媚勻淨見長，帶著一股

女性化的優雅，這件作品充分顯示出如此的特徵，許多評論者認為趙孟頫妍美的書法風格受到蔡襄的影響，儘管沒有確切的文獻資料佐證，但兩者風格的確有著整體氣氛上的連結。

第三首題下有九字讚語：「此一篇極有古人風格」，是歐陽修所寫，可以想見蔡襄完成這件滿意的作品必定交予好友過目品評，令人聯想到米芾為好友林希所寫的《蜀素帖》；藝術創作者為與知己分享寫來特別用心。

元 趙孟頫 《洛神賦》局部 1300年 卷 紙本
29.5×192.6公分 天津市藝術博物館藏

趙孟頫是元代首屈一指的藝術全才，書、畫藝術與音律皆精。其書法主要受到王羲之的影響，在元代開啟復古的藝術風潮。但相較於王羲之的明快直接，不講求提按圓轉的藝術風潮，趙孟頫的筆畫更為柔軟，線條的弧度更大，更具有陰柔的特質，與蔡襄的書風有著相同的氣氛。

北宋 米芾《蜀素帖》局部　1088年　卷　絹本
27.8×270公分　台北故宮博物院藏

「蜀素」是米芾的好友林希保存三十多年尋求善書者，許多名家都只寫下題記，直到米芾才將全篇寫完。這件作品是米芾力作，相當流暢飛揚，將他八面出鋒的用筆技巧表現無遺，從卷首起筆開始，每一筆劃都有翻飛傾側的變化，一氣呵成，有種痛快淋漓的感覺。「蜀素」與米字兩相輝映，成為鉅作。

《茶錄》

局部　1052年　拓本
上海圖書館藏

福建地區是中國產茶的重鎮，蔡襄生長於此，對於茶也有相當高的興趣與豐富的知識。慶曆年間蔡襄擔任福建路轉運使時，不僅大力提倡，也新造一種二十餅重一斤，小巧精緻的「小團茶」爲貢物，因品質精純，獲得朝野高度的評價，精通茶藝的他儼然是當時士大夫圈中品茶、飲茶的領袖人物。

這篇《茶錄》是蔡襄皇祐年間所寫，爲的是回答仁宗對於茶類品鑑的問題。全文分成上下兩篇，上篇論茶，分色、香、味等十條；下篇論茶器，分茶焙、茶籠、砧椎等九條，可以說是學習鑑賞茶的極佳入門作品。

後來蔡襄轉知福州，《茶錄》被掌書記偷竊，輾轉賣給懷安縣令樊紀，樊紀將它刊勒上石，便是目前所流傳的本子。

由於經過鐫刻椎搨，這件拓本已經鋒芒消盡，但結構仍相當清楚。相較於蔡襄晚一年的小楷書《謝御賜書詩表》，這篇作品結字較爲寬扁，線條的間距也比較寬舒，透著濃濃古意。在北宋時期，三國時期書家鍾繇的書風受到很多書家們的注意，《茶錄》很可能是受其影響下的作品。

如果檢視鍾書，可以發現，其最重要的特色就是字體寬扁，結字寬疏，不強調筆畫變化而產生出具有隸書意味的拙趣。《茶錄》中的字體便有如此特色，例如「處」、「則」與「茶」等字，便有著活潑自在的線條組合方式，有些部分甚至出現字體歪斜、利用線條予以平衡的變化，細細品鑑可以發現許多樂趣。蔡襄的好友歐陽修在《茶錄》後的跋文中說道此作：「爲體雖殊，而各極其妙」應該是非常安適的讚美。

建陽窯　兔毫盞

台北故宮博物院藏

宋代文人流行的鬥茶，常以茶面湯花的色澤和均匀程度來定優劣，爲了讓白色的湯花更爲清楚，福建建陽窯特別燒造出黑色茶碗。這件「兔毫盞」是其中精品，其條狀結晶釉製造出類似兔毛的特殊效果，搭配厚實的簡潔器體，有種不經修飾的美麗。

三國魏　鍾繇《薦季直表》

局部　拓本

《薦季直表》是鍾繇最著名的一件小楷書，從北宋中期便受到士人們的注意，除了有強烈的復古意義外，其獨特的模拙稚趣也影響了許多書法家，著名畫家李公麟的書法便深受其影響。

宋　無款《鬥茶圖》

局部

宋代飲茶風氣鼎盛，而且極爲講究，富裕人家在茶具、茶葉質量、泡茶功夫上還爭彼此爭勝，因此產生「鬥茶」的普遍現象。如圖一群市集上賣茶的小販聚在一起，也要鬥鬥誰的茶好、彼此分享賣茶、喝茶的情趣。蔡襄回到故鄉福建當官，曾積極的發掘、推廣地方特產，而福建山區的茶葉即是其一。也因爲蔡襄積極用心，使他將茶的種類、飲用方式與品評標準整理撰述，完成重要的小楷名作《茶錄》。（洪）

謂茶圖獨論採造之大至於致繁
曾未有聞臣輒條數事聯而易明
勅成二篇名曰茶錄伏惟
清閒之宴或賜觀采臣不勝惶懼

榮葷之至謹敘

上篇論茶

色

茶色貴白而餅茶多以珍膏油
其面故有青黃紫黑之異善別茶
者正如相工之瞭人氣色也隱然
察之於内以肉理實潤者為上既

謨謀之道

推著經義俾臣佩誦以盡

陛下親灑宸翰

遠人無大材藝

御筆賜字君謨者臣孤賤

御書一軸其文曰

陛下特道中使賜臣

臣襄伏蒙

《奉神述》原是眞宗於大中祥符四年（1011）爲五嶽加封帝號所撰寫的文章，皇祐五年正月會靈觀大火，事後仁宗除了在原址重建另一座建築物，更改名稱爲奉神殿之外，在它的西邊又建一殿祭祀五嶽，據眞宗《奉神述》來定該殿爲奉神殿，並於六月中命蔡襄重摹此文立碑。

蔡襄摹寫眞宗《奉神述》上石的工作顯然非常成功，因爲仁宗還爲此特別御書一軸賜給蔡襄。而蔡襄則立刻寫下這件作品獻給仁宗皇帝來謝。仁宗素來擅長飛白書，寫書賜字並不是非常獨特的事，除了蔡襄，他還曾賜給歐陽修、劉六符等人。不過這次異於往常的是，仁宗所寫的不是像「善經」或「懷忠」等具有興比意味的詞句，而是直接書寫蔡襄的表字「君謨」賜給他，同時事後還推恩於蔡襄的母親盧氏，賜爲仁壽郡太君。這些都是前所未有的恩澤，讓蔡襄非常感動。因此，蔡襄除了獻詩給皇帝，也將御書、獎詔、詩等等一起摹勒上石，以期傳之久遠。

皇祐五年（1053）前後，蔡襄不只處於身體狀況相當良好的壯年，在仕途上也可以說是最爲順遂的一段時間，除了仁宗的恩寵愛護外，還有政壇好友歐陽修、孫甫也都從外地回到汴京相聚。身心的舒暢快意，讓《謝御賜書詩表》成爲這段顛峰期的重要代表作品，同時也是他所有端楷作品中最爲精到的一件。

蔡襄的楷書受到顏眞卿書風的強烈影響，這件作品尤其可見顏眞卿《多寶塔感應

北宋 米芾《向太后挽詞》局部 1101年 小楷 冊頁 紙本 30.2×45公分 北京故宮博物院藏

這件小字行楷是米芾五十一歲時爲神宗皇后——向太后所書的挽詞，其結字介於行楷之間，由於已經是中年，寫的非常精練。米芾曾自稱自己的書法是八面出鋒，即便是如此小字，也能清楚的看到他線條翻飛、狂肆外放的不羈氣勢。

大行皇太后挽詞
臣
餘慶源眞相求賢佐
裕陵
知獎卷篇早
戡變此
龍井
靜德群邪震
清心後世矜
大恩知欲報
聖孝已踰曾
右一

恩出非常　臣感懼以還謹
撰成古詩一首以叙遭遇
干冒
皇華使者臨清晨手開
聖慈　臣無任荷戴兢榮之至
寶軸香煤新泌名
與字欸深盲
宸毫灑落奎鈎文

朝奉郎起居舍人知　制誥權同判史部流內銓騎都尉賜緋魚袋臣蔡襄上進

碑》的風格，用筆清瘦硬挺，結構均勻而緊密。或許是因為這件作品必須上呈給皇帝仁宗，因此蔡襄也特別謹慎端正地在每一筆畫間展露自己精緻的書法技巧，每一筆的起收轉折都將「提、按、挑、踢」等動作重複完成，放棄結體傾側的變化，強調整體結構的穩定。

作品後有宋代書家米芾、范大年，以及元、明書家的題跋，其中元代書家趙孟籲、

明代初年書家宋洊、尹昌隆等人的書風都可以看到《謝御賜書詩表》端整柔美書風的影響，可以看出這件作品的影響力歷經數百年而不墜。

蔡襄精鍊的正楷作品《謝御賜書詩表》，目前至少有四件不同的版本傳世，它們分別藏於東京書道博物院、東京國立博物館、台北故宮博物院、東京書道博物館的藏本，以及北京李氏私人收藏。東京書道博物館的藏本不論是作品本身，或是跋文的品質都非常高，因此學者們早有定論，認定是四件傳世作品中唯一的真本。另外三件不同的版本則屬摹寫本，摹寫的時代可能很晚。

根據風格推斷，台北故宮博物院的臨本

唐 顏真卿《多寶塔感應碑》局部　752年　楷書　宋拓

本原碑藏西安碑林博物館

《多寶塔感應碑》是顏真卿現存書蹟中最早的一件，其結體特別方整，用筆精巧，對於每一筆的提、按、轉、勾的動作都非常講究，轉折處多折角，整體看來有著平穩而小心的感覺。此作和其晚年書蹟以雄渾為主的感覺大為不同，晚年的顏真卿字形多撐滿圓足，外密中疏，線條多像綿中裹鐵，少有方直的線條，以圓勁取勝。

右碑（宋拓）

粵妙法蓮華諸佛之秘
題額
都官郎中東海徐浩
書朝散大夫撿挍尚書

藏也多寶佛塔證経之
踴現也發明資乎十力
弘建在於四依有禪師
也祖父並信著釋門慶

蔡襄《謝御賜書詩表》字

顏真卿《多寶塔感應碑》字

蔡襄字與顏真卿字的比較

蔡襄學書，對晉唐人法度可說亦步亦趨，尤其是學顏真卿的書體，雖氣勢稍弱，但形貌卻到幾可亂真的地步。從《謝御賜書詩表》和《多寶塔感應碑》的字之比較，便可見出端倪，兩者在用筆、結字方面的相似度非常之高。難怪蘇州虎丘山上的「虎丘劍池」四大字石刻，相傳為顏真卿所書，卻在明代趙均的考證下定為蔡襄所書；此結論尚須斟酌，但此說可知道蔡襄和顏真卿書風的相似，是難分彼此的。（洪）

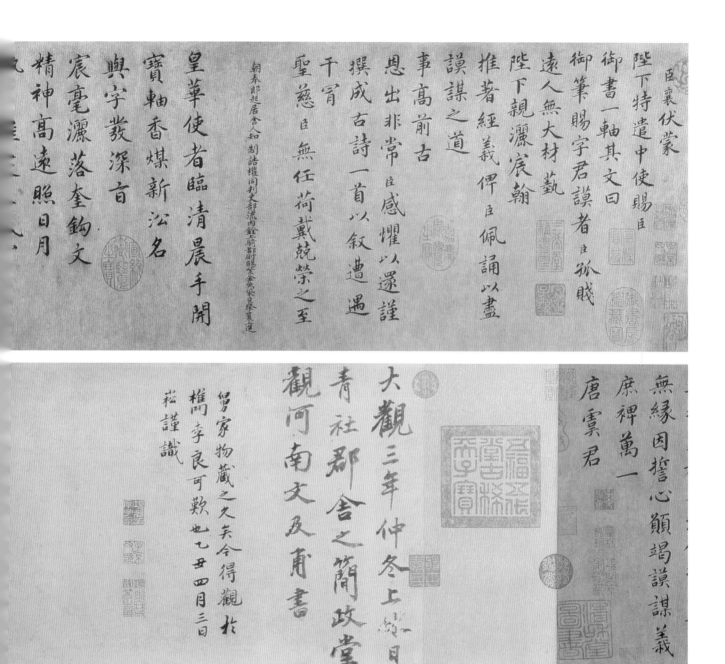

可能是最早的摹寫版本，後面有元代書法家鮮于樞和明代吳寬的題跋。而東京國立博物館藏本則應是根據台北故宮版本再製，因爲東京博物館本一方面具有台北故宮本行氣較爲緊俏的特色，另一方面台北故宮本許多用筆習慣，包括落筆時清楚的壓筆動作在東京博物館本都被誇張了，再加上有些結字是台北故宮本與書道博物館本不同處，東京博物館本也完全接受。另外，北京李氏所收藏的版本，則根據大陸學者的判定爲清代的摹本。

代誰顧四壁嗟空貧臣聞
帝壽優聖域皋陶大禹為
其鄰吁俞敕戒成典要垂
霧後世如穹旻
陛下仁明加壽禹豪英進
用司鴻鈞襄材智寂駑
下豈有志業通經綸獨是
丹誠抱忠朴常欲贊奏上古
珍又聞
孔子春秋法片言襄販賢
愚分考經內省莫躲稱俱思
至理書諸紳
乾坤大施入洪化將圖報劾
無緣因誓心顛竭謨謀羞載
庶裨萬一
唐雲君

一此玉局考語也今觀此帖蕭
然忠敬之意見於聲畫又
不可與茶錄牡丹譜同日言
也鮮于樞獲觀謹題

蔡忠惠公書名重當時上嘗令寫大臣碑
誌則以例有資利辭曰以待詔職也與待詔
爭利可乎刀不遜竟已其人品如此其書之莊重
凡落筆皆然堂以御前表蹟始不為邪
謹齋宮傅先生得此甚加珍惜蓋亦特重
其書重其人也 長洲吳寬題

右頁圖：南宋 張運《尺牘》上海博物館藏

張運（1097-1171）是宣和三年的進士，在武功方面
特別有成就，因此南渡後主張反擊，立場較接近岳
飛，因此紹興十一年宋金議和後，便辭去戶部侍郎一
職轉知太平州。目前仍留有張運任職太平州期間與官
員相交的書信，其結體方正，線條的佈局端整和蔡襄
行楷書的風格十分相似。除了張運以外，還有許
多文人與宋代名不見經傳的官員所流傳的尺牘，可以
看到蔡襄書風中用筆稍帶弧度，講求結構穩定的特
色，例如上海博物館所藏的查籥、范岳等人。

南宋 吳說《尺牘》 台北故宮博物院藏

《謝御賜書書詩表》原是北宋末年著名詞家李清照與趙
明誠夫妻的收藏之一，據李清照《金石錄》後序所紀
錄的流亡過程看，此作很可能被吳說搜購。就書法的
風格來看，吳說充分掌握了蔡襄柔軟拉長的用筆，只
是在落筆與橫劃的部分，吳說作的更誇張，陰柔的氣
氛也更濃厚。

《離都帖》

1055年　紙本　29.2×46.8公分
台北故宮博物院藏

蔡襄因為拒絕仁宗的要求替溫成皇后書碑，造成君臣反目，使得原本在皇祐年間受到仁宗十分信賴的他，在至和二年（1055）以母親年老需要照顧為由而請調返鄉，這件書信便寫於這段返鄉的路途上。

政壇起伏讓蔡襄早已習於往返家鄉與京城的經過，但這一路蔡襄卻走的特別心酸。離京前，他已經收到內兄葛宮的妻子亡故的消息，六月初離京乘船沿汴河東行，正準備順道前往妻舅位於江陰的住處致意，沒想到十五日船行至雍丘時，他十八歲的長子蔡匀竟染上傷寒，並於二十二日暴卒。短短數日的劇烈變化讓蔡襄一時措手不及，特別是這個兒子天資聰穎性格沉穩，是他期待光大門楣的繼承者，心中的傷痛尤其深重。蔡襄事後寫下許多詩文懷念亡子，提及自己每每看到兒子留下的遺物都會悲從中來，哀傷不已。

在信中，蔡襄向友人妮妮道出兒子死亡的經過，雖然精練的書法功力仍讓他展現出一貫的藝術品質，字體結構方整、線條飽滿而精緻，「傷寒」兩字甚至展現出習自王羲之風格的優雅，但在談到傷心處也免不了一改常態紛亂起來，例如「哀痛何可言也」到

文末一段，字體與線條起伏的變化增大，結構的傾側增加，可以想見蔡襄書寫時激動的心情。

不僅是這一段路途，至和二年對蔡襄而言也尤其難熬，六月長子亡故後，十月底到衢州妻子葛氏因為哀傷過度也一病不起，拖至年底而不幸身亡。身邊所愛在短短半年內相繼辭世，能夠安慰他的也就是藝術而已。

蔡襄《謝郎帖》
台北故宮博物院藏
1060年　紙本　26.5×29.1公分

書中「謝郎」即蔡襄的長婿謝仲規，信中所稱「大娘」應該就是他的長女了，所以這封信是蔡襄寫給女婿、女兒的私人信函。寫此信時，蔡襄已經歷喪妻、喪子之痛，但返回故鄉，以身體卻日形衰弱，以致「眼昏不作書」，因而寫來稍顯拙亂，可見體力和心情都是

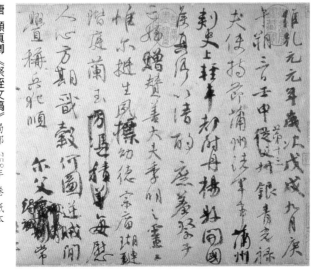

唐　顏真卿《祭姪文稿》局部　758年　卷　紙本
28.3×75.5公分　台北故宮博物院藏

這件作品是顏真卿追述姪兒顏季明在安祿山叛亂時，為國捐軀的文稿。由於季明在安祿山之亂時，為顏真卿與父親顏杲卿傳遞訊息協助戰事，是常山、平原兩地足以聯合對抗安祿山的重要關鍵，當常山郡失陷其凄慘，遭殺戮，歸葬時僅剩其頭顱，真卿念及季明便悲憤交加，閱讀這篇文稿可以看到顏真卿的心情，紙上的塗抹、修改、與渴筆狂書，在在顯示情緒的起伏與紛亂。

創作的必要條件之一。（洪）

襄啓自離都至南京長子勻感傷寒七日奄忽不起

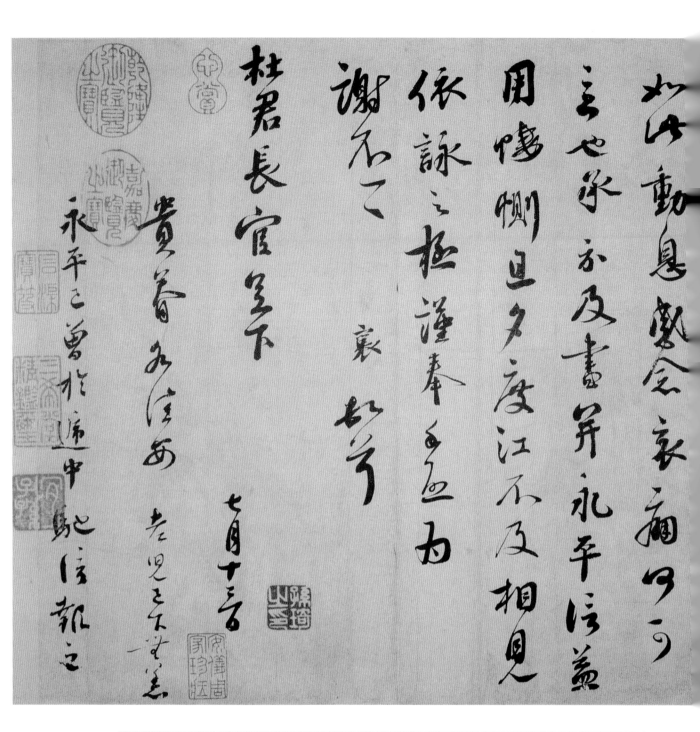

東晉 王羲之 《喪亂帖》 卷 紙本 28.7×63公分
日本宮內廳藏

王羲之這封書信主要是表達自己哀痛先人之墓慘遭荼毒，無法親身前往，痛苦不安的情緒。由於心緒悲痛，文字書寫特別激昂，從規整穩健到快筆疾書，配合著文意，讀來讓人辛酸。

《跋顏真卿自書告身》

1055年　紙本　高30公分
東京書道博物館藏

《跋顏真卿自書告身》字數雖然很少，但卻是能夠看出蔡襄學習顏真卿書風最重要的代表作。

蔡襄是在至和二年（1055），離開汴京南下以樞密院直學士知泉州的路上，寫下這段跋文。跋文寫著：「魯公末年告身，忠賢不得而見也。莆陽蔡襄齋戒以觀，至和二年十月廿三日」雖然僅有短短幾句，但充滿顏真卿書在人亡，自己已經無法親眼見到這位忠賢爲國節烈的臣子之慨嘆。款書的部分，蔡襄特意說自己「齋戒以觀」，可以想見書寫這段跋語時，他的心情是相當慎重而嚴肅的，敬慕之情躍然紙上。

相較於顏真卿其他的作品，《自書告身》結體特別窄瘦，各線條大多擠在一起，一個字內各部分的配置往往有些錯落，經常互相傾倒，曾經受到歷代書評者的質疑。蔡襄書寫這段跋文時畢恭畢敬，他用筆圓勁，小心而謹慎的掌握顏真卿書法的用筆技巧，每一個提、按、點、捺、轉折、挑、踢，都相當用心寫好。而結構也受到顏真卿《自書告身》的影響，顯的較爲瘦緊。

從兩者的比較，可以清清楚楚的看出蔡襄學習顏書的重要特點，他摒棄《自書告身》不夠穩固的結體，更講究結構穩定，線條的組織更強調橫平豎直，書風更爲細緻，放棄顏書粗厚略胖的用筆，形成相當端正精緻的顏體風格。

下圖：**唐 顏真卿 《自書告身》**局部　780年　楷書　卷
紙本 30×220.8公分 東京書道博物館藏

這件作品是建中元年（780）八月授顏真卿太子少師之官的告身，當時顏真卿七十二歲。由於此作的墨色稍淡，行氣疏朗，結體窄瘦，與其同年書寫的《顏氏家廟碑》強調寬綽結體、線條平均而隨意的鋪排其中的做法略爲不同，自南宋以來即引起許多學者對其品真僞的爭議，至今尚無定論。蔡襄雖然沒有針對此作的真僞提出明確的意見，從題跋畢恭畢敬的態度，可以看出蔡襄對此作的高度肯定。

不得而見

也莆陽蔡以人

襄齋戒

觀至和二

年十月廿三日

北宋 黃庭堅 《跋蘇軾黃州寒食帖》 1100年 卷 紙本
34.4×64公分 台北故宮博物院藏

蘇軾《黃州寒食帖》後的黃庭堅跋文是另外一件相當
精采的作品。《寒食帖》是蘇軾相當自豪的作品，黃
庭堅於蘇軾亡後書寫跋文，不僅字體之大超過蘇軾寒
食詩本文，書寫時特別用心，比平常作品更爲強調字
體結構與線條的變化，雖然跋文自謙是於無佛處稱
尊，但較勁的意味十分濃厚。

東坡此詩似李太白

猶恐太白有未到

屢此書兼顏魯

公楊少師李西臺

筆意試使東坡

復爲之未必及此

東坡或見此書應

笑我於無佛

稱尊也

19

《萬安橋記》

局部 1060年 拓本 楷書 碑高280公分 寬156公分
原碑藏福建省泉州城東蔡公祠內

「萬安橋」位於泉州東北方約二十公里，與惠安縣交界處，橫跨洛陽江。在此橋完成之前，洛陽江可以說是福建東南沿海南北交通的天險，人們以船渡江，由於江闊水深流急，往往造成舟船翻覆或傾人溺的慘劇，儘管許多有心人士願意築橋，卻多受限於江水湍急以失敗告終，因此長期以來建立穩固可通南北的橋樑便成爲當地民眾迫切的需求。

蔡襄至和三年（1056）到嘉祐六年（1061）年間任職福州與泉州兩地，參與這項工程的進行。相較於以往，這次工程運用了許多新的工法，例如首次運用「筏型基礎」以降低海潮和江流的衝擊力，並「殖蠣固礎」利用沿海特有的牡蠣養殖填黏石縫，以穩固石墩，使得多年無法興建成功的橋樑，在近七年的時間內完成，不僅造福地方也成就中國工程史上的美事。

蔡襄這篇文章寫於嘉祐五年（1060），爲的就是將造橋的整個艱辛過程記錄下來，全文一百五十三字由精工勒摹上石，分成兩個石碑立於左岸。整件作品端正而清麗，在字體的結構上，仍然可以看到蔡襄所尊崇的顏眞卿書風的影響，但相較於雄壯的顏書，這裡的字體結構更長，線條的粗細變化更細緻，更有著溫和文雅的氣息。這樣的特徵很有可能來自於蔡襄同樣相當熟悉的唐代大師虞世南，特別像是文中「尺」與「造」字末筆，柔和延伸的味道就是來自虞世南。

明代著名的文學家、藝術評論者王世貞曾讚美這件作品說：「萬安天下第一橋，君謨此書雄偉遒麗，當與橋爭勝」可以看出歷代對此作的高度評價。

北宋 蘇軾《羅池廟碑》約1094年後 楷書碑 拓本

蘇軾的楷書也受到顏眞卿的影響，這篇爲柳宗元羅池柳侯廟所寫的贊辭可以明顯的看到顏體厚實的特色，相較於蔡裏書端整嚴謹的書風，蘇軾書寫此作帶有其一貫率性不拘小節的態度，隨著文意的轉換，書法也因而起伏變化，可以看到尚意書風的創發。

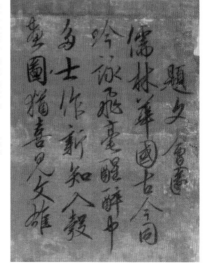

北宋 蔡京《宋徽宗文會圖題詩》台北故宮博物院藏

蔡京與蔡襄同樣來自福建，蔡襄的書風承自唐代，其有深厚的古代基礎，而蔡京則是有強烈的表現上各有特色，因此在書史上「宋四家」所指「蘇、黃、米、蔡」中的蔡，是蔡襄或是蔡京素有爭議。從此作來看，蔡京作品筆鋒翻轉變化多，字體項側搖曳生姿，與蔡襄有端整作君子的嚴整書風，的確有不同的風情，可以分庭抗禮。

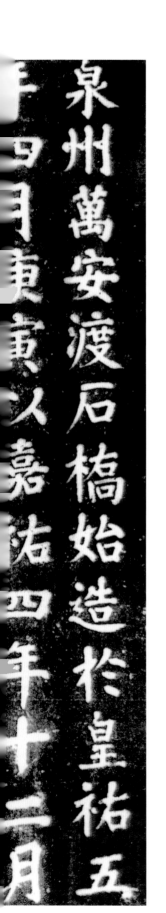

七道梁空以行其長三千六百尺
廣丈有五尺翼以扶欄如其長之
數而兩之靡金錢一千四百萬求

諸施者渡實支海去舟而徒陽危
而安民莫不利職其事盧錫王宴
許忠浮圖義波宗善等十有五人
既成大守莆陽蔡襄為之合樂讌
飲而落之明年秋蒙　　名還
京道歟是出因紀所作勒于岸左

《腳氣帖》

1060年 行草書 紙本 26.9×21.7公分 台北故宮博物院藏

在中國文人的書信中時時可見的足疾「腳氣」，就是今天常見的「足癬」，又稱「香港腳」，在醫學未發達的那個時代，這種皮膚病經常是困擾他們生活的重要疾病。蔡襄便是深受其害的文人，特別是在晚年留有許多提及「腳氣」的書信，這件作品便是其中之一。

蔡襄流傳於世的作品多以行楷書為主，草書較少，對於自己的草書，蔡襄曾自稱得「蘇才翁屋漏法」。蘇才翁就是蘇舜欽的兄長蘇舜元，而「屋漏法」是一種用筆的方法與概念，在北宋的書法評論中通常是用於形容顏真卿書風的說明字眼，其技法與形象指的是用力均勻而藏鋒的線條。這件作品書法風格相當率意，筆劃厚實，尤其引人注意的是幾個以中鋒寫成的草書，線條粗厚有立體感，例如「僕」的落筆處甚至還有藏鋒的動作，很有顏真卿書法用筆的感覺，與「思詠帖」、「陶生帖」大多以側鋒交互運用的作法大不相同。

蘇舜元素來以草書聞名，據說成就比弟弟蘇舜欽還高，從他傳世的刻帖作品來看，他與蔡襄同樣有將某些字的最末一筆豎劃拉長的興趣，被拉長的這一筆從濃墨漸漸乾澀，造成白芒絲絲的飛白效果，而《腳氣帖》中不斷被使用的中鋒用筆，在這也時常可見，例如開頭的「時」、「李」、「中」等字。

除了這件作品以外，蔡襄還有《思詠帖》、《陶生帖》、《京居帖》等夾雜草書的書信傳世，每一件風格都大不相同，有些典雅有些狂放，可以看到蔡襄百變多般的技巧。相較於以狂放大草書聞名的晚輩黃庭堅，蔡襄或許在整體風格上無法脫離二王這條主要脈系，但在前人的基礎上，他也呈現出另一種書法表現的趣味。

北宋 蘇舜元《書札》局部

蘇家從隋唐以來就累世為相，蘇舜元的祖父蘇易簡是蜀的進士，父親蘇舜則是北宋初年太宗倚重的朝臣，家中有豐富的收藏，因此蔡襄從他身上受益很多。蘇蔡兩人相交很深，經常有書信往還，並留有兩人鬥茶的軼事傳為佳話。

蔡襄《京居帖》 行草書 紙本 27.2×32公分
北京故宮博物院藏

此書札是蔡襄寫給友人的信函，該書指他到汴京作官之時，忙於公事而少有閒暇，以致沒什麼書信往來。此書的後半部，行書中帶草書，頗具特色。（洪）

蘇舜元的字

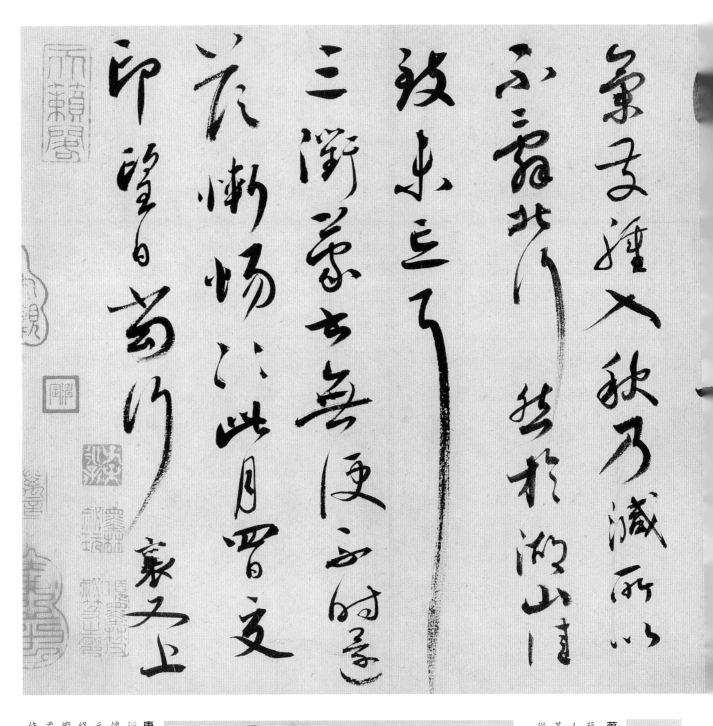

23

《遠蒙帖》

1061年 行草書 紙本 28.6×29公分 台北故宮博物院藏

蔡襄的行楷書主要是受到顏真卿與虞世南的影響，而這封寫給青州唐詢的信件，便是蔡襄學習虞世南典雅書風的最主要代表作品。

這件作品中，左右外拉輕柔拖曳而出的線條用筆非常輕，像「波」、「交」下半部分交叉的捺筆，先拉長然後再壓下，在整個字中顯得特別突出，這和虞世南《孔子廟堂碑》的「披」「陂」等字，非常相似，這種將筆向右拉出的作法在「金」、「奉」、「蒙」等字的捺，以及「感」、「戬」的勾筆中也可以清楚的看到。輕柔而長的線條是虞世南書法中重要的一項特色，這使得他的書法有剛中帶柔的特質。他不像顏真卿那麼誇張筆鋒垂直的按壓動作，筆劃的粗細非常均勻，因此即使線條有轉折，仍有著線條綿延不絕的感覺，而《遠蒙帖》中的「南」、「信」、「都」等字，提筆按壓的動作都被降低了，一如虞世南的書法也令人幾乎感覺不到垂直運筆的動作。

宋代書評家米芾曾說：「蔡襄書如少年女子，體態嬌嬈，行步緩慢，多飾名花。」

從這件作品來看，蔡襄的書法作品中的確顯示了他對虞世南書法特有的輕柔用筆，及其所呈現出來的柔和感頗有興趣。這種風格的加入，讓顏真卿雄強外放的力量軟化下來，配合顏真卿原有的繁複用筆動作，使蔡襄的字增加了華麗與陰性的柔美效果。

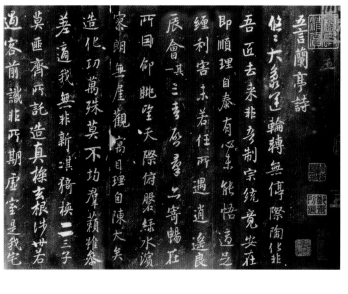

唐 陸柬之《五言蘭亭詩》局部 拓本

陸柬之是學習虞世南書法的傑出者，他的《五言蘭亭詩》被評論者稱為「筆法飄動，研媚動人」，因為是行書所以結構較有變化，但在曳長的筆鋒，以及彎弧多餘直角的特徵，可以看到虞世南書所造成的影響。

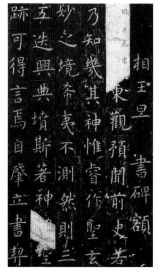

唐 虞世南的《孔子廟堂碑》局部 626年 拓本
北京故宮博物院藏

此作是虞世南於唐太宗貞觀初年，為興建孔廟而寫的碑文。這個碑在唐代已經十分著名，到了北宋時期，由於虞世南留存的作品非常少，因此成為他最著名也最多人學習的一件作品。從風格來看，此作結體瘦而不緊，豎向結體的字大多拉長，橫向的字則稍微疏朗，每一個單字大都以平整的方式結組，用筆少有強烈的提按轉折動作，沒有明顯的角度，有著柔和內斂的感覺。

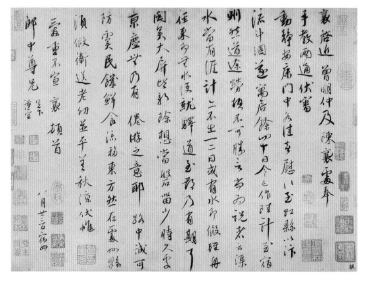

蔡襄《虹縣帖》1051年 行書 紙本 31.3×42.3公分
台北故宮博物院藏

此帖是蔡襄赴汴京途中，舟行至虹縣（今江蘇泗縣）因汴水乾涸而不得不捨舟就陸，到達宿州時所寫。信末所屬呈的人「郎中尊兄」，即蔡襄的內兄萬宮，他也正要攜眷到福建南平去就任。此帖書法鋒利端秀，與《遠蒙帖》相近。（洪）

襄再拜遠蒙遣信至都漸

奉 教約感戢之至益範式

聞已過南都旦夕當見青社

雖號名藩然交游殊思

君復之會吾尝云拜埽保去

媾馮當世獨以金華召示亦不須

更望庶此望寄鳳藥空比惟

爰重不宣 襄 上

美猷侍讀 閣下

謹空

《澄心堂帖》

1063年 行楷書 紙本 24.7×27.1公分
台北故宮博物院藏

嘉祐八年（1063）蔡襄寫了一封信，雖然沒有受信者的名字，從內文判斷，應該是爲了蒐集，或是再製「澄心堂紙」而寫的委託信件。所謂的「澄心堂紙」是南唐後主李煜（937-978）命宣城工人加工製作，而用以書寫詩詞的紙張。它的原料是楮皮，其纖維精細、純潔，紙面加工，更經研光、塗蠟，品質非常高。據說這種紙「膚如卵膜，緊潔如玉，細箔光潤」，不論是本身的材質或是外觀都相當宜人。

由於它的技術相當精細而複雜，所以到了北宋時期，雖然歙州一帶仍留有南唐製紙的技術，但要做出澄心堂紙則相當困難。因此，它在北宋時期是很難以獲得的，價格也非常高。宋人劉敞（1023～1089）甚至說澄心堂紙「百金售一幅」，如此形容或許稍嫌誇張，但也可以看出北宋中期，澄心堂紙不僅數量稀少，價格昂貴，擁有者無不視爲寶物。

在一段寫給子姪輩的文中，蔡襄將自己蒐羅澄心堂紙的心情表露無遺，他說：「自今年來眼昏，求書者一切謝絕，向時子弟輩多蓄吾字，皆爲人持去。余有澄心堂紙百幅，李庭珪墨數丸，皆人間罕見者，當作諸家體以傳子孫，其餘非故人不能作手書，子弟輩得余書者當自收之。」由此可知，蔡襄尋找澄心堂紙並非意在蒐羅名品，而是在於以最好的紙搭配自己慎重寫下的字，使傳之久遠，用心之深，令人動容。

這封用心的小行楷書札承襲了《謝御賜書詩》以來一貫精巧細緻的顏眞卿書風。由於它不像《自書告身》或《謝御賜書詩》那麼雕琢於每一筆的使轉與提按動作，因此整件作品顯現出溫和而自然的感覺，稍晚的書

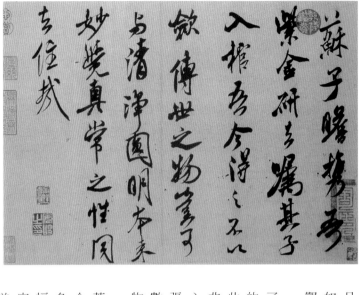

北宋 米芾 《紫金研帖》 行書 冊頁 紙本
28.2×39.7公分 台北故宮博物院藏

法評論家朱長文（1039～1098）曾評論蔡襄晚年書跡爲「淳淡婉美」，很可能指得就是這一類的書法風格。

在北宋早期的書壇上，蔡襄是少數帶著雅氣，用筆又精確的書法家，在他的小行楷作品中，很少看到放縱情緒任由線條奔馳外放的狀況，當然這也就讓他少了像是顏眞卿那種「金剛瞪目，力士揮拳」的力道。這件作品融合虞世南的柔軟線條，將蔡襄書法優雅的風味表露無遺。

宋代文人品鑑硯石大多推崇端、歙硯，在藝術史上成爲傳頌不歇的佳話。他在晚年得到一塊紫金石，認爲與他家藏的右軍硯相同，因此特別視紫金石爲人間第一品。蘇軾自南方回常州終老之前，曾經特別到眞州過訪米芾，後將硯石借去，後卒於常州時曾囑咐兒子將此硯石入棺，並將硯石借去，米芾知悉後趕緊寫下此信札加以阻止，宋代文人熱愛文房四寶的心情躍然紙上。

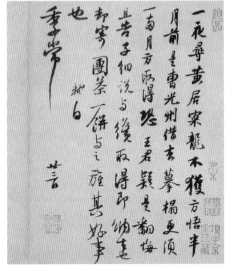

北宋 蘇軾 《一夜帖》 1080-1083年 冊頁 紙本
27.6×45.2公分 台北故宮博物院藏

在宋代文人間，書畫、硯石等收藏相互交換或借閱相當頻繁，也引發許多有趣的事情。這件作品就是蘇軾約好要借某位友人黃居寀的「龍」，遍尋一晚不得，才想起已經借給另一名友人曹光州未還，爲了表示歉意，特別寫信給中間人陳季常請他代爲解釋，並附上一餅茶團先行送去。藉此書信可以一窺宋代文人的交游情況。

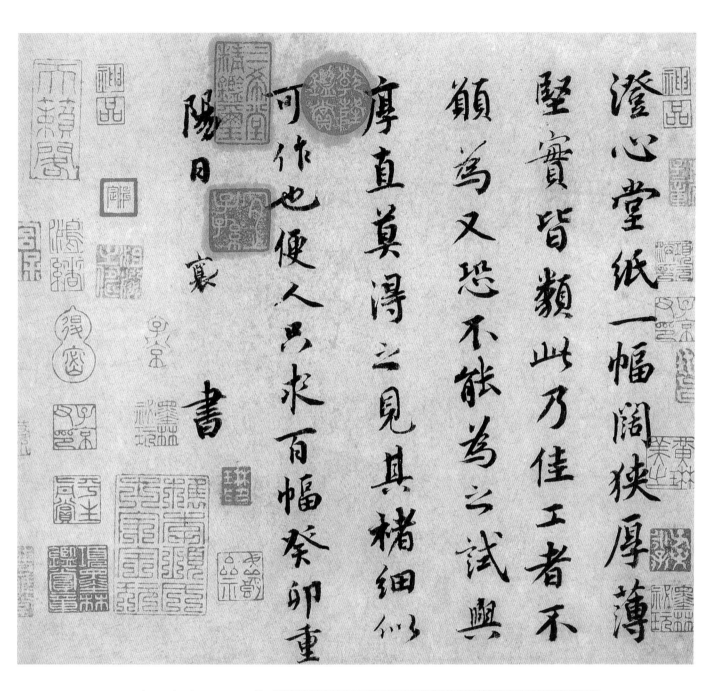

澄心堂紙一幅闊狹厚薄
堅實皆類此乃佳工者不
願為又恐不能為之試與
厚直莫得之見其楮細似
可作也便人只求百幅蔡卯重
陽日襄
書

蔡襄《山堂帖》
北京故宮博物院藏
行書　紙本　24.8×26.7公分

此帖是蔡襄晚年的作品，雖然書風仍有顏真卿的影子，但此時的蔡襄已不是單純的描摹顏書，而是將其精髓溶在自己的氣質之中，再加上其內容書寫的是蔡襄自己的詩作，有文人看待自然與風月的感思，所以此帖寫來結字的點畫圓潤姿媚，呈現出一種「淳淡婉美」的風格。（洪）

丙午三月
十二日晚
欲尋軒檻倒清樽江工烟
雲向晚暝須倩東風吹散
雨明朝卻待入花園
十三日吉祥院探花
花未全開月未圓看花待
月思依然明知花月每情
物若使多情更可憐
十晉山堂書

《相州畫錦堂記》

1065年 宋拓本

「畫錦堂」是韓琦在自己的祖籍相州任內，利用廢棄的牙城加以重整所建立的一座居讀處，由歐陽修作題記，蔡襄書碑。由於韓琦治理相州頗負盛名，歐陽修文章精采，蔡襄書法絕美，這個碑被後人稱之為「三絕」，傳為佳話。

碑文全篇共有十八行，五百二十字。歐陽修在文中以反義取用項羽「富貴不返鄉，如衣錦夜行」的名句，說明韓琦不同於一般人以個人富貴為榮，反以國家社稷為重，所以才能成為治國之能臣成就國家大事，不只說明了「畫錦」堂名的典故，也歌頌韓琦的人格。

治平二年（1065）蔡襄正準備離都赴杭州，受韓琦之邀書寫碑文，跟據宋代評論者董逌的記載，蔡襄這一個碑並不是直接用紅筆寫在碑石上，而是先反覆寫在紙張上面，然後檢選滿意的字才將之連綴成碑形，作為刻碑的依據，當時的人將之稱為「百納碑」，從中可以看出他重視的程度。蔡襄並且不使用早年書寫《萬安橋記》那樣混合多種風格，這篇作品主要受到顏真卿晚年作品《顏勤禮碑》的影響，字形結體較扁，橫豎畫粗細反差不大，充分展現了顏體書大器磅礡的氣勢。

韓琦分別長於歐陽修、蔡襄兩人一歲與四歲，年歲相近，個性趣味頗為相投。在政壇上三人立場也多為一致，同樣是慶曆變法的中堅，歐陽修為此文飛馬追文改字，蔡襄反覆揮毫成碑，三人濃厚的情感存乎其間，儘管原碑早已失佚，但三人所展現的文人情誼藉著這件作品永傳於世。

北宋 韓琦《大宋重修北嶽廟記》1050年 拓本 北京圖書館藏

韓琦學顏書在北宋已享有盛名，他的書法結體穩固不求字體結構的變化，特別掌握顏真卿晚年書法肥大粗厚的用筆，以及誇張的蠶頭燕尾動作，令人一眼就可以看出顏體書風的影響。

北宋 歐陽修《致端明侍讀留臺執事尺牘》台北故宮博物院藏

歐陽修與蔡襄書法均受到顏真卿的影響，這件寫給司馬光的尺牘展現了他的書法風格：行氣疏朗、字體方闊、喜愛使用尖筆，蘇軾認為這種風格有神采，膏潤無窮，後人看見可以從中想見歐陽修本人的面貌。

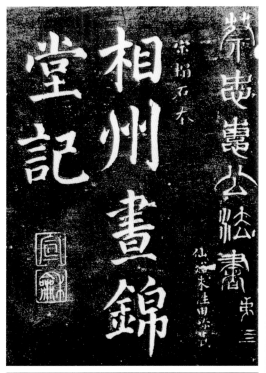

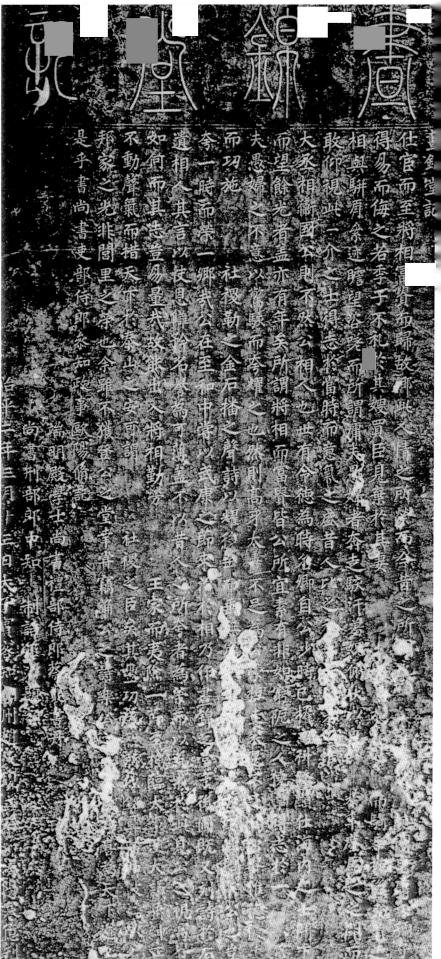

《相州晝錦堂記》局部

論蔡襄在宋四家中的定位

在中國歷史上，宋代是一個在政治、社會以及文化上，都有著劇烈變化的朝代，藝術的發展尤其璀璨。在書法的領域中，宋代中期的蘇軾（1036～1101）、黃庭堅（1045～1105）與米芾（1051～1107）三位書法家，在書法創作的理念上，強調不拘泥於古人的個人表現，在書法的展現上，則各自有著獨特的風格，開創了日後所謂「宋人尚意」的書風。他們獨特的書法風格以及藝術成就，使得很早就得到追隨者的青睞。

相較於蘇、黃、米三家，同樣列名為「宋四家」的蔡襄（1012～1067）就孤寂多了。主要的原因除了流傳作品較少，影響力較小外，最重要的就是他的書法風格個性不如蘇、黃、米三家如此明顯，沒有他們那種高度獨創性的藝術魅力。也因於這些風格的差異，從明代開始，蔡襄反而是以能否列名「宋四家」這個問題，成為書法評論者所爭論、關注的對象。

最早質疑蔡襄居宋四家地位的是明代初年著名的書法評論家王紱，他指出所謂「宋四家」的「蔡」原指蔡京，但因蔡京人品惡劣才被後人易為蔡襄。此說一出便引起兩方劇烈的辯論。一方支持王紱，認為蔡襄的書法沒有獨創性的風格，因此書法成就與蘇、黃、米三家相提並論；另一方則以為，蔡襄學習晉唐古人的成就更不僅高於蘇、黃、米三家之前，所以應列於蘇、黃、米三家之前，所謂的「蘇、黃、米、蔡」反倒該改為「蔡、蘇、黃、米」。這項數百年的爭論，直到今日仍未歇止，蔡襄的評價仍趨

兩極，也使他成為書史上最難定位的書家。

事實上，如果回顧北宋初年的學習與保守風格的展現，就不難理解蔡襄為何強調書學傳統的學習與保守風格的展現。北宋書壇並不是一個理想的書學環境，從唐末五代戰爭廢墟中重建起來的宋代王朝，雖然自太宗開始便推行一系列重整書學、提振書法創作的政策，但是這些行動仍無助於整體書學的提升。相較於人人善書的唐代，宋人學書的意願似乎低落多了。傳統上，將書學視為儒士養成教育之一部份的觀念此時遭到質疑。以石介（1005～1045）為首，許多士人直言，書法若不是取悅當朝權貴的手段之一，就僅只是表情達意，傳達聖人之道的一種媒介罷了，提振書學毫無意義。因此，支持這項論點的人少有紮實的書法訓練，學習在位者的書法風格，或是追隨當時受歡迎書家的書風已成了普遍的現象。

面對如此惡劣的書學環境，年輕、身處其中的蔡襄也無法免於這種風氣的影響，學習當時頗富盛名的書家周越。一如稍晚的黃庭堅所遭遇的困境，周越也讓蔡襄的書法失之於「弱」，而其早年的書蹟的確顯示了他窘於處理字體的結構。但同時，蔡襄也努力從學習周越的基礎上再出發，在唐人的楷書乃至於顏真卿身上尋求解決之道，因此顏真卿穩定的書法結構以及其被譽為統合古代筆法的書風，成為蔡襄書法中最重要的骨幹。

為了擺脫原有環境的影響，蔡襄廣學歷代書家，不只學習顏真卿、虞世南、張芝、王羲之、王獻之等，也都成為他虛心學習，

掌握古代筆法的老師。所以，傳統大師的書法技巧，古老的風格是他追隨的目標，而非創新的踏腳石。

在實際的書法活動中，蔡襄也充分的顯現出他不同於當時風氣，更為尊重書學、重視書法創作的態度。在書法創作的整體活動上，蔡襄十分認同「工欲善其事、必先利其器」的傳統觀念，除了四處尋求好紙佳墨之外，他與志同道合的友朋之間也透過各別的研究，發掘書學用品的優點，相互溝通作為創作時的參考。而實際創作時的情況，則可以藉由兩個例子清楚的呈現出來。一個是蔡襄為硯工崔生所寫的記文：

> 余齋戒發封，輒取吉日，以澄心堂紙，李庭珪墨，諸葛高鼠鬚筆為之記。

一個是南宋初年的書法評論者董逌所描述，蔡襄書寫《畫錦堂記》的經過：

> 蔡君謨妙得古人書法，其書《畫錦堂》，每字作一紙，擇其不失法度者，裁截布列連成碑形，當時謂百衲碑，本故宜勝人也。

齋戒沐浴是佛家潔淨身心表達虔誠肅敬之意的方式，蔡襄也往往透過這樣的儀式性行為表達他對古代書家的敬意。透過這兩個例子我們足以想像蔡襄創作時的模樣，他修整自己的身心，用最好的筆墨紙硯，並且仔細細的用心於每一個字，甚至不介意將字分開書寫，只為精確的掌握正確的用筆法，表現出最好的書法品質。

稍晚於蔡襄的書法評論者朱長文曾經說道：

> 古今能自重其書者，惟王獻之與蔡君謨

耳。

重塑了蔡襄書法風格的轉變與書學活動之後，我們更能體會朱長文這句話所代表的意義。蔡襄身處於書學不彰，書法價值受到質疑的環境之中，作為這個環境影響下的一員，蔡襄除了努力從唐人——特別是顏真卿，尋求風格上的解決之外，在整個創作的行為上，也試圖再度彰顯書學作為一門藝術的重要價值。

雖然元代書評家一再的指出蘇軾等人出現之後幾近風行草偃的影響力，但是爬梳文獻史料與近期出土的作品顯示，蔡襄的書法有如一股潛藏的伏流，以強勁的生命力影響著社會大眾，成為許多士人的學習對象。由

此可知蔡襄這種講求古典運筆方式的風格和以蘇、黃、米為首的個性化書風，可說是構成宋代書法最重要的兩個部分。

回歸到最受書學評論者注意的四家問題時，我們透過蔡襄在歷代書學地位的起伏與相關資料的探索發現，在北宋末年，蔡襄和蘇、黃、米之間並立卻不相屬的對等關係早已建立，而往後的書評家們也多是在此共識之下看待這四位書家的。若以「宋代最具代表性的四位書家」這個角度來理解所謂的「宋四家」，那麼追索名詞中的「蔡」原是蔡京或是蔡襄便不再重要，蔡襄作為北宋書法理念的代表者，是唯一可以與蘇軾、黃庭堅分庭抗禮的書家。

擺脫掉「宋四家」這個看似崇高卻是沈重的枷鎖之後，蔡襄的面貌似乎從迷霧中稍稍露了出來。過去許多評論者用以苛責的創新或是個性化書法並不是他追求的目的，如何挽救自己的書法並尋求突破，在書學不振的氣氛中，提醒世人書法創作的重要意義，或許才是蔡襄面對並且嘗試解決的問題吧。

閱讀延伸

劉正成曹寶麟主編，《中國書法全集32宋遼金——蔡襄卷》北京榮寶齋出版，1995年6月。

蔡崇名，《宋四家書法析論》，台北華正書局出版，1986年。

石叔明，《閩賢蔡君謨的書法》，《故宮文物月刊》38，1986年5月。

蔡襄和他的時代

年代	西元	生平與作品	歷　史	藝術與文化
宋真宗大中祥符五年	1012	（1歲）2月12日出生。父親蔡琇，母親盧氏。		
仁宗天聖八年	1030	（19歲）以進士甲科第十名及第。	監修國史呂夷簡等上《新修國史》。詔修史官修《國朝會要》。	
天聖九年	1031	（20歲）娶江陰處士葛惟明季女，葛宏之妹為妻。授漳州軍事判官，攜妻赴任。		
景祐五年	1038	（27歲）是年宋綬出知河南府，襄蒙知遇。從宋綬問筆法。長子蔡勻生	宋仁宗詔戒百官朋黨。	蘇軾生（1036-1101）。
景祐三年	1036	（25歲）解官漳州，吏部授西京留守推官，權知洛陽縣令。作《四賢一不肖詩》。	改茶法。范仲淹貶知饒州。歐陽修、尹洙、余靖亦貶。	
寶元三年	1040	（29歲）返京，授秘書省著作郎，充館閣校勘。	宋夏三川口戰役。范仲淹復職天章閣待制	
慶曆五年	1044	（34歲）在知福州任。聞韓琦罷知揚州，作《海隅帖》寄韓。與福建路提點刑獄蘇舜元交遊。	契丹與夏議和。	石介卒（1005~1044）。黃庭堅生（1044~1105）。

年號	西元	蔡襄事蹟	相關史事	人物生卒
慶曆七年	1047	（36歲）自知福州改福建路轉運使。監造龍鳳團茶十斤上貢。作《北苑十詠》。		尹洙卒（1001～1047）。蔡京生（1047～1126）。
慶曆八年	1048	（37歲）在福建路轉運使任。因貢小龍、小鳳茶圍稱旨，詔歲貢之。書《虛堂詩帖》。		
皇祐三年	1051	（40歲）在右正言、同修起居注任。九月前丁父憂，在家服喪。作《思詠帖》、《陶生帖》。	知制誥王洙等上《皇祐方域圖志》五十卷。	米芾生（1051～1108）。
皇祐四年	1052	（41歲）在右正言、同修起居注任。年末改知制誥。春書《茶錄》上進御覽。判三司度支勾院。	農智高破邕州，建大南國，號仁惠皇帝。	范仲淹卒（989～1052）。
皇祐五年	1053	（42歲）蔡襄在知制誥任。是年加起居舍人兼同判吏部流內銓。六月詔命蔡襄重摹真宗《奉神述》原蹟刻石，立於東廊，名曰「神藻殿」命襄書額。秋，帝賜「君謨」飛白二字。作《謝賜御書詩》。	正月，以廣南用兵，罷上元張燈。狄青破儂智高於邕州，智高遁入大理國，不知所終。	詞人柳永卒（987～1053）。
皇祐六年又至和元年	1054	（43歲）遷龍圖閣直學士、權知開封府，依舊知制誥。進呈賜御書刻石搨本。	張貴妃薨，追冊為皇后，諡溫成。	蘇舜元卒（1006～1054）。
至和二年	1055	（44歲）在權知開封府任。以母老請外，終於三月以樞密直學士知泉州。		尹洙卒（1001～1047）。蔡京生（1047～1126）。
至和三年又嘉祐元年	1056	（45歲）在知泉州任。兩月後改知福州軍州事。歲末，先後葬亡妻殤子於仙遊祖塋。		
嘉祐三年	1058	（47歲）蔡襄在福州任，半年後復改泉州。	王安石上書陳當世之務，強調變法。	
嘉祐四年	1059	（48歲）在泉州任。二月，泉州萬安渡橋竣工。八月二十日，作《荔枝譜》。		
嘉祐五年	1060	（49歲）在泉州任。九月離泉州前，作《萬安渡石橋記》。十月作《腳氣帖》。	歐陽修上《新唐書》二百五十卷。	
嘉祐八年	1063	（52歲）末，為歐陽修書《集古錄目序》。八月，以唐詢所送青州紅絲硯及團茶贈歐陽修。	三月，仁宗崩，十一月葬於永昭陵。	
英宗治平二年	1065	（54歲）在翰林學士、權三司使任。三月十三日書《晝錦堂記》，此記為歐陽修所撰。		
治平三年	1066	（55歲）在杭州任。十月，丁母憂。		蘇洵卒（1009～1066）。
治平四年	1067	（56歲）在仙遊守制。二月二十九日寄書與家。桐廬之長女告縢不便於行。八月某日逝於家。南宋孝宗乾道中追諡「忠惠」。	正月，英宗崩，太子頊即位，是為神宗。	